暖暖少女風插畫BOOK

從選擇筆類、紙張，到實際畫好各種人
物、美食、生活雜貨、動物小圖案和上色

朱雀文化

閱讀本書之前先看這裡

本書的 Chapter 1～2 主要是在介紹筆類、紙張等工具的特性，Chapter 3～4 是以步驟圖告訴你如何一步步開始畫，屬於基本練習的部分。Chapter 5 則是一些簡單的上色技巧，讓你的線條圖案更生動、鮮明。看到書裡面的可愛例圖，很想立刻嘗試的讀者們，在準備按圖學習時，先看看以下的內容吧！

本書的閱讀順序
首先，建議先從 Chapter 1 和 2 的各種筆類、紙張的介紹開始閱讀，瞭解常見工具的特性後再選擇對自己最適用的。接著，瞭解本書中各個單元的目的，可幫助你加快學習的速度。最後，可以開始做 Chapter 3～4 各種可愛小圖案的繪畫練習了。如果你不習慣直接在書上面練習，不妨買一本小本子做繪圖練習專用。Chapter 5 則是讓圖案更美麗的上色技巧。現在，開始翻開書吧！

認識書中的小圖案
書中除了結合文字、插圖解說以外，特別設計了以下幾個小單元，都以簡潔易懂的文字和圖片做重點式的說明，讓讀者一看就懂。

跟我這樣畫 FOLLOW MY STEP
根據每一個主題，會設計各種的練習，像 P.10～11 是解說「鉛筆」，所以在 P.12、P.14 各設計了相關的鉛筆畫練習。或者像在 P.16～19 是以「色鉛筆」為主題，因此在 P.20～21 搭配油性、水性色鉛筆的練習。方便讀者們在看完解說後立刻練習，當然也可以另外找一本練習本畫畫看。

好物推薦
這個部分是作者針對自己過往的經驗，所做的工具類推薦。這是各人喜好的物品，僅供讀者參考，不一定要用一模一樣的東西。像 P.11 的 Faber-Castell Pitt 系列。

Q&A
這是針對繪圖新手們常感到迷惘、困擾的地方，做概略的解說。像 P.39 的「精心畫好的素描，如何保存才不會弄髒？」，這時可建議使用素描固定噴膠這種商品，並有插圖或圖片做輔助。

 目錄

CHAPTER3 跟我一起畫

CHAPTER4 開始畫可愛的小圖案

PART1 飽滿多汁的水果和生氣蓬勃的花草 68

CHAPTER5顏色的祕密

PART1各種顏色的魔法 142

PART2 簡單有趣的配色 156

PART3 上色的技巧 164

PART4 上色的範圍 168

Q&A大集合

CHATPER 1
哪些筆可以畫畫?

Let's Paint Together!

依照功能、材質、繪圖效果、價格⋯⋯走一趟文具店,筆類商品多得讓人眼花撩亂,該如何選擇呢?每種筆都有它的特性和優缺點,但若以方便使用、容易學習,以及價格平易近人來看,鉛筆、色鉛筆、色筆和水彩,無疑是畫畫新手入門的最佳工具。

哇，你看這裡有好多筆呀！不知道該選哪枝好？

嗯……我想在筆記本上畫些小插圖搭配，做一本繪圖日記。

那你想買哪一種筆？

那需要豐富的顏色，就選這組色鉛筆吧！

PART 1

便宜實用的鉛筆

仔細回想，進入求學階段後，你人生中的第一枝筆
是什麼？相信絕大多數的回答是「鉛筆」！大概是
因為鉛筆痕跡能輕易被橡皮擦消除，對剛學習用筆
寫字、畫圖的人，可以擦去錯誤或不喜歡的地方，
給人一股安全感。

從筆芯看鉛筆

常看到鉛筆的筆身印有H、HB、2B這種「數字＋英文字母」的標記，究竟代表什麼意思呢？H代表的是硬度（hard），B則是黑色（black）。H數字越大，筆芯越硬，畫出來的線條精細而且顏色較淡；B的數字越大，畫出來的線條粗而且顏色較深。鉛筆從硬至軟的記號是「2H、H、F、HB、B、2B、3B……」。

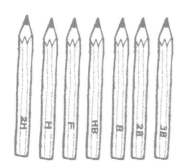

色階名稱	主要用途
3B～4B	剛剛開始學習素描時可用
B～4B	兒童學習寫字使用
HB～2HB	一般事務用
2H以上	繪製工程圖使用

瞭解每個號碼鉛筆的特性，參考下面的鉛筆色階圖，立刻在紙上練習。熟練後再準備數枝不同鉛筆，靈活運用各個色階，就能變成一幅有深淺、層次的素描畫！

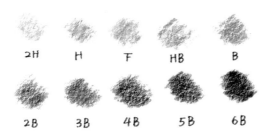

不同色階的鉛筆畫出來是這樣！

☆ 好物推薦

在我用過的鉛筆中，最喜歡德國歷史悠久的Faber-Castell Pitt系列鉛筆。它可以均勻上色，而且每個色階的顏色能呈現出明顯的差異，塗色時更能顯現層次感。

Follow My Step
跟我這樣畫

拿出你的繪圖鉛筆組，以每一枝鉛筆試畫以下的杯子，或者隨意畫些小圖。從筆芯的軟硬和畫出的筆跡，來區別它們的差異。利用鉛筆的黑、灰色，試試畫出物體的明暗、層次，以下例圖是以 HB 的鉛筆畫的。

Try It!

1. 先描出物體的輪廓

2. 進一步畫細節的陰暗色階

3. 觀察物體受光線照射後產生的明暗對比色階，大方向的描繪深淺。

4. 依材質、色澤做局部的補強，最後再用橡皮擦修飾細節。

從筆身的形狀看鉛筆

包住筆芯外層的筆身，多半是木製或完全沒包的全鉛筆。一般木製鉛筆的筆身，通常有圓形、三角和扁狀。圓鉛筆是一般最常見的，三角鉛筆多用在訓練兒童握筆的姿勢，而扁鉛筆比較適合畫各種線條。

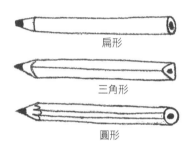

扁形

三角形

圓形

筆身形狀	主要用途
圓形鉛筆	寫字、繪圖
三角鉛筆	訓練兒童握筆姿勢
扁鉛筆	畫線條

Q&A

用鉛筆素描時，有深淺顏色的上色順序嗎？

有的。通常都是由淺到深，也就是從最硬的到最軟的筆芯循序漸進加重。如果已經熟練了素描的技巧，甚至可以直接用單枝2B以上的鉛筆畫出漸層。

自動鉛筆和素描鉛筆哪個比較適合畫圖？

兩者都適合。由於特性不同，所以要依照個人想要畫的風格決定哪種筆。自動筆畫出來的線條較細，完成的繪圖較工整，較缺乏手感，鉛筆則相反。

Follow My Step

跟我這樣畫

這裡要練習以鉛筆來繪製物體,不需塗色,以下是以 2B 鉛筆畫的,仔細觀察一下線條的呈現。你也可以多用幾種色階的鉛筆,畫在本子上來做比較。

Try It!

1. 先描出物體的輪廓

2. 描繪物體主要的重點跟細節

3. 加上一些物體曲折的線條,使物體產生明顯的立體感。

4. 最後勾勒出一些小地方,像是細小的文字,可以用點點或是線條增加完整度。

Follow My Step

跟我這樣畫

這裡也是以鉛筆來練習繪製物體，不需塗色，以下是以 HB 鉛筆畫的，仔細觀察一下和 P.14 的 2B 鉛筆畫出來的線條有什麼差異。

1. 先描出物體的輪廓

2. 描繪物體主要的重點跟細節

3. 加上一些物體曲折的線條，使物體產生明顯的立體感。

4. 最後勾勒出一些小地方，像是細小的文字，可以用點點或是線條增加完整度。

PART 2

柔和色調的色鉛筆

除了黑色的鉛筆，其他有色筆芯都稱為色鉛筆，是
相當普通的繪圖工具，尤其深受女性的喜愛。色鉛
筆有「油性」和「水性」之分，即使特性不同但兩
者都可以一層層堆疊顏色，讓圖畫層次更豐富，或
者呈現出水彩般的效果。

從呈現的效果看色鉛筆

從呈現出的效果來看，可分成「油性」和「水性」。油性色鉛筆就是一般在文具店買到最常的色鉛筆，價格較低、筆芯比較硬，筆觸更細緻，適合畫線條。不同顏色彼此間不易混色。而水性色鉛筆是能同時表現出色鉛筆和水彩特性的繪圖工具，想把色鉛筆細膩筆觸、淡彩色調和水彩的透明感完美結合，就得靠水性色鉛筆。

通常購買水性色鉛筆，都會附贈一枝水彩筆。

水性色鉛筆　　　　　　　　　　各種油性色鉛筆

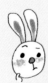

Q&A

要如何去判別水性與油性的色鉛筆？

通常較專業用的色鉛筆的外盒上，都會標明是水性（有些進口商品會畫一枝水彩筆）或油性的。但是一般文具行的色鉛筆如果沒有標示，通常都是以油性色鉛筆居多。肉眼其實也能看出一些端倪，水性的筆芯看起來較粉且粗糙；油性的筆芯較光滑油亮。

油性與水性色鉛筆的用法

油性色鉛筆

通常是直接畫在一般模造紙上，例如筆記本、圖畫紙、插畫紙……但是除了表面較光滑的紙，一般油性色鉛筆較難以上色，例如：西卡紙。它也不容易做出重疊混色的效果，所以較常用來做簡單的插畫。

水性色鉛筆

時常用來當作插畫的主要工具之一。因為水性色鉛筆發揮空間較大，它可以呈現常見色鉛筆描繪的筆觸，也可以沾水做暈染以及重疊的效果，而且它能夠在較光滑的紙材上色。

油性色鉛筆的飽和呈現

水性色鉛筆的飽和呈現

名稱	用法與特性
油性色鉛筆	在一般模造紙上做簡單的插畫，較難在表面光滑的紙材上著色，因為不溶於水，所以無法呈現重疊跟暈染的水彩效果。價格較便宜。
水性色鉛筆	常用在插畫紙的專業色鉛筆，性能較強。可沾水做暈染、重疊的效果，顏色較油性色鉛筆飽和，而且在各種紙材上較都更容易上色。價格較貴。

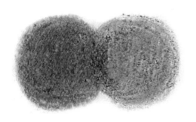

油性色鉛筆的疊色呈現，
較不易疊色，且會混濁。

水性色鉛筆的疊色呈現，疊
色部分能呈現混色效果。

油性色鉛筆沾水後的暈染
呈現，效果不明顯。

水性色鉛筆沾水後的暈染
呈現，有自然的漸層感。

Q&A

水性色鉛筆可以直接當水彩畫畫嗎？

雖然水性色鉛筆具有水彩暈染的功能，但是它始終是色鉛筆，主要
功能還是以色鉛筆的筆觸為主，水彩功能只是做輔助，要是當成了
水彩作畫，可能才畫幾次畫，筆芯很快就沒有了唷！

Follow My Step
跟我這樣畫

注意油性色鉛筆主要的特性跟呈現方式，嘗試畫好下面白點點紅色小碗。

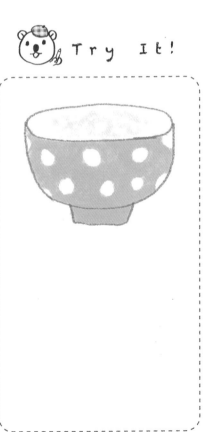

Try It!

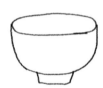

1. 先描出物體的輪廓

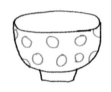

2. 以色鉛筆描繪物體主要的重點跟細節。

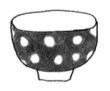

3. 均勻塗上大塊面積的色彩

4. 使用色鉛筆輕輕畫圓圈，產生層次感。

Follow My Step

跟我這樣畫

注意水性色鉛筆沾水的用法跟特性，嘗試畫好下面花朵圖案的茶壺。

Try It!

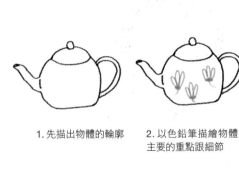

1.先描出物體的輪廓

2.以色鉛筆描繪物體主要的重點跟細節

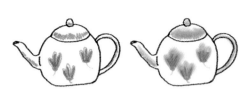

3.塗滿花瓣，增加水壺的陰影線條。

4.最後用小毛筆（水彩筆）沾少量的水，由內向外畫開色塊的部分，使產生暈染的效果。

PART 3

五彩繽紛的色筆

彩色筆是最簡單的上色工具,所以是學生美術課、
畫海報,甚至在筆記本上畫重點時最常用到的繪圖
工具。顏色從最基礎的**12色**到**72色**,數字愈多表示
顏色更多、色階更細微,選擇性更大。

從筆芯粗細看色筆

細筆芯的色筆外觀多為細長型，因筆頭較細，畫出來的筆跡也較細，適合用在繪製物體的輪廓、邊框和線條，或者做筆記畫重點，相對於粗筆芯色筆實用度較高。矮胖、可愛人偶外觀的粗筆芯色筆，因筆頭較粗，多在塗大範圍面積顏色時使用。

最基礎的是12色的色筆，其他還有36色、48色，甚至72色。這些都是從基礎的12色細分，所以顏色間只有些微差異，但在繪圖時有更多的選擇，作品更加呈現豐富層次感。

粗筆芯色筆

細筆芯色筆

名稱	用法
細筆芯色筆	多用在畫物體的輪廓、邊框和線條，以及筆記畫重點。
粗筆芯色筆	塗大範圍面積顏色時使用

☆ 好物推薦

近來市面上還推出帶有珠光、亮粉顆粒的色筆，塗上顏色後能顯現出特有的光彩，不同於傳統色筆給人的印象。建議可以利用這種色筆在特殊的地方做點綴，更有畫龍點睛之妙。

Follow My Step
跟我這樣畫

粗筆芯色筆的顏色飽滿，而且絢爛、用法簡單，先畫好外框線，再準備著色，嘗試畫好下面的大象。

 Try It!

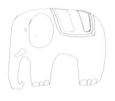

1. 先描出物體的輪廓

2. 以其他不同的顏色，描繪物體主要的重點跟細節。

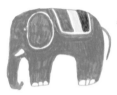

3. 分別塗好全身和背部的顏色

4. 最後勾勒出一些小地方，像眼睛，可以用點點或是線條增加完整度。

Follow My step
跟我這樣畫

細筆芯色筆的筆頭較細，適合用來畫物體的外框，或替小範圍區域上色等
細微地方的塗色，嘗試畫好下面的五色鳥。

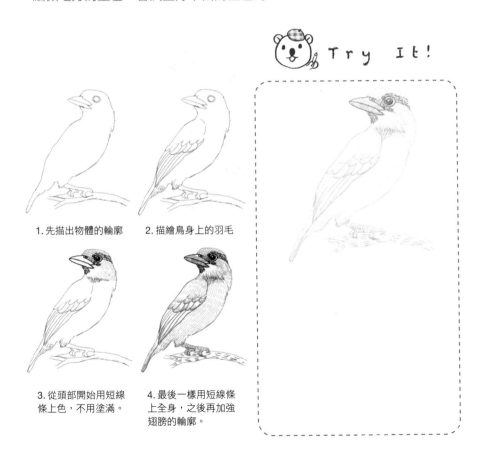

Try It!

1. 先描出物體的輪廓

2. 描繪鳥身上的羽毛

3. 從頭部開始用短線
 條上色，不用塗滿。

4. 最後一樣用短線條
 上全身，之後再加強
 翅膀的輪廓。

PART 4

巧施魔法的水彩

在風景區一定曾看過人寫生吧！它是以沾了水的水彩筆調和透明顏料，再恣意揮灑在水彩紙上成一幅幅畫。水彩顏料是透明的，能層疊上色，調配出其他顏色，創造出意想不到的效果。

🧑 從顏料型態看水彩

一般水彩顏料分成液態和固態兩種,液態多為管狀包裝,擠出顏料使用,方便混色,而且較能控制用量。而固態做成水彩盤狀,很像眼影組合盤,以沾濕的水彩筆沾取顏料使用,適合外出攜帶,畫出來的顏色較柔和。

使用水彩搭配的用具

液態水彩

固態水彩

可以摺疊的洗筆容器　　易吸水的布

各式各樣的水彩筆

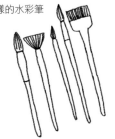

名稱	特色
固態水彩	塊狀,色彩明度高,攜帶方便。
液態水彩	膏狀,色彩明度低,顯色性高。

 # 從繪圖的效果看水彩

水彩從顯色效果可區分成不透明和透明兩種：

不透明水彩
色彩明度較高，因為不透明特性，色彩可以一直重疊，容易做疊色效果，保存期限不長，是一般文具店最常見到，價格也較便宜。

透明水彩
色彩明度較低，顏色不易重疊，顯色力強，適用於多層次及混色畫法，保存期限較長，不易粉掉變黃，通常在美術社販賣，價格偏高。

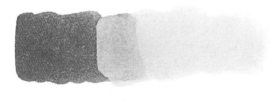

不透明水彩
疊色效果──中間區塊兩色不易重疊。

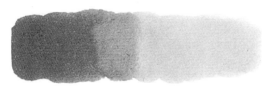

透明水彩
疊色效果──中間區塊兩色重疊後的效果較自然。

名稱	特色
不透明水彩	顏色較淺，可疊色，保存期限短，價格較便宜。
透明水彩	顏色較深，易混色且渲染效果佳，保存期限較長，價格較貴。

不透明水彩

色彩明度──上色後較明亮　　　　　　渲染效果──顏色較不明顯

透明水彩

色彩明度──上色後顏色偏暗　　　　　渲染效果──上色後較有層次感

Q&A

畫水彩都用什麼紙呢？

建議使用水彩紙，因為水彩紙的耐水性較佳。水彩顏料跟水彩紙有
很多種類，也有等級之分，越好的水彩顏料以及水彩紙，在水彩技
法的呈現會更佳，也更容易達成效果唷！

Follow My Step
跟我這樣畫

利用不透明水彩的特性做疊色的效果，嘗試畫好下面的娃娃鞋。

 Try It!

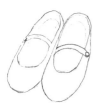

1. 先描出物體的輪廓

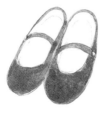

2. 上色時，先畫大面積的色彩

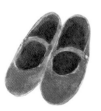

3. 等顏料稍乾後，繼續畫其他部分。

4. 細節的部分畫好後，用明度較高的黃色畫點點，就能產生疊色效果。

Follow My Step

跟我這樣畫

接著是透明水彩的練習，利用不同顏色做出柔和、暈染的效果吧！
嘗試畫下面的沙灘遮陽帽。

Try It!

1. 先描出物體的輪廓

2. 上底色，等底色水彩顏料稍乾後繼續畫其他部分。

3. 開始畫綠色線條和紅色花朵。

4. 花朵的部分，在紅色顏料還有一點濕的時候畫上黃色顏料，產生暈染效果。最後等顏料乾了之後，再補上紅色的線條。

CHATPER 2
哪些紙張好運用?

小時候隨手塗鴉的小本子、國小和國中美術課使用的圖畫紙,是最早接觸到的繪圖紙。不過走一趟書店或美術用品社,發現紙張依特性、適合的繪圖工具、厚薄,種類多得令人瞠目結舌。你可以先從自己的需要,在大範圍中挑出幾種紙,再以繪圖工具測試,嘗試找出適合的紙張。另外,西卡紙、粉彩紙則適合用來做勞作。發揮每種紙張的特性,繪圖、勞作都能得心應手。

看你那麼認真，正在
畫些什麼？

美術老師出的水彩畫作業

奇怪，
你用的是什麼紙？

咦……為什麼手和
紙張越畫越髒啊？

樓下的文具店在做西卡紙大特價，
我買了一大疊想來畫水彩。

你是說做名片的西卡紙嗎？這種
紙的表面平滑又吸水力差，完全
不適合畫水彩，你趕快去買水彩
紙重新畫吧！

PART 1

畫畫最常用的紙材

以下介紹幾種繪圖時比較常用到的紙張，像質感厚重的水彩紙、耐擦耐水的素描紙、柔滑細緻的插畫紙、處處可見的道林紙等等，依其特性有適合的筆類工具。

質感厚重的水彩紙

常見的水彩紙有吸水力中等、價格較便宜，適合初學者練習重疊、渲染的日本水彩紙和國產的博士紙。其他都是貴且專業的水彩紙，像能呈現暈染效果、顯色柔和的法國楓丹（Fontenay）水彩紙；表面紋理較明顯、吸水慢、有多餘的時間可做渲染技巧的法國阿奇士（Arches）水彩紙；吸水性佳、即使重複上色也能保有下層顏色的英國的山度士（Saunders）水彩紙等。

台灣博士紙
吸水和顯色都中等，價格便宜，適合學生練習渲染法時使用、但紙質較不佳，下筆容易洗掉上一個顏色。

台灣粗布紙
吸水水力和顯色中等，有些紙上面有線條或花紋，下筆時較不易控制，但價格便宜，適合學生大量練習使用。

法國楓丹紙
100%棉的成份，是價格昂貴的專業水彩紙。吸水力強。可重複上色，但易起毛球。顯色柔和，能呈現絕佳的暈染效果。

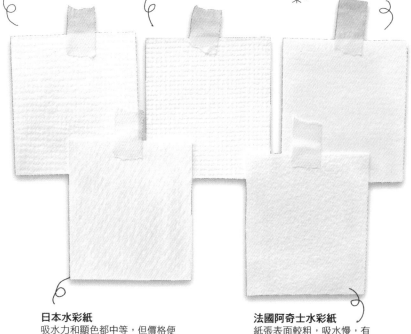

日本水彩紙
吸水力和顯色都中等，但價格便宜，和博士紙都適合學生練習使用，但水量的控制博士紙較佳。

法國阿奇士水彩紙
紙張表面較粗，吸水慢，有多餘的時間做渲染，是價格較高的專業用紙。

水彩紙較厚，且依品牌紙張的表面有粗
細的顆粒，較不適合鉛筆、油性色鉛筆
和色筆、麥克筆的上色。水溶性色鉛
筆、水彩筆則因繪圖過程必須加入水，
當然適合用水彩紙。

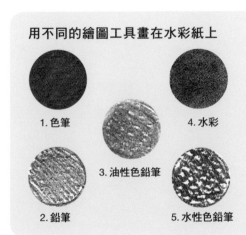

用不同的繪圖工具畫在水彩紙上

1. 色筆

4. 水彩

3. 油性色鉛筆

2. 鉛筆

5. 水性色鉛筆

特性：

1. **色筆**
色彩明度低

2. **鉛筆**
易表現鉛筆特性

3. **油性色鉛筆**
筆觸較不清楚，彩度低。

4. **水彩**
快乾，能夠重複上色。

5. **水性色鉛筆**
彩度和明度都高

Q&A
什麼是水彩中的重疊、渲染法？

水彩重疊法

水彩渲染法

水彩重疊法，是先畫一部分想畫的地方，等水彩乾的時候再畫另一種顏色覆蓋上一個顏色，這樣就會有重疊的效果，如果是用互補色重疊，還會產生另外一種色彩唷！

水彩渲染法，是水彩中最常運用一種技法。先畫一部分想畫的地方，此時水分要夠多唷！接著立刻再畫上另外一種顏色與剛畫好的部分融合，等水分乾了之後就會出現暈染效果囉！

Q&A
水彩紙有分正、反面嗎？

有。用手觸摸看看，有一面會特別粗糙，較粗糙的一面是正面，也就是繪圖的面，因為粗糙的面較容易吸收水分，在做水彩技法時較容易達到效果。

😮 耐擦耐水的素描紙

若你是個繪圖新手,撇開專業素描紙,大致有國產的白素描紙和黃素描紙可供選擇,兩種紙都較圖畫紙厚。白素描紙較耐擦、不易起毛球、紋路不明顯;黃素描紙顏色稍黃、價格比白素描紙便宜,但缺點是擦了幾次之後會起毛球。這兩種紙都很適合初學者練習用,可購買4開大小,再依需要裁剪。

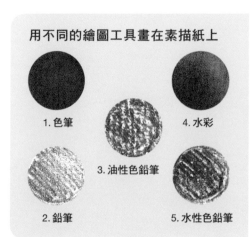

用不同的繪圖工具畫在素描紙上

1. 色筆
2. 鉛筆
3. 油性色鉛筆
4. 水彩
5. 水性色鉛筆

特性:

1. 色筆
色彩明度低
2. 鉛筆
易表現鉛筆特性
3. 油性色鉛筆
顯色明度高
4. 水彩
快乾,重複上色容易起毛球。
5. 水性色鉛筆
色彩飽和度高,筆觸不明顯。

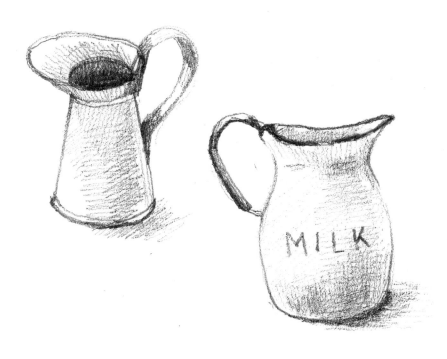

Q&A

精心畫好的素描，如何保存才不會弄髒？

擔心畫好的素描畫因時間或不小心掉落炭粉嗎？可以到美術用品店購買素描專用的保護膠「素描固定噴膠」，噴上這層膠，可延長作品的保存期。

柔滑細緻的插畫紙

類似西卡紙般表面平滑的插畫紙，不論
素描、色鉛筆或色筆都很容易呈現漂亮
的色彩，也適合畫細緻的筆觸。但水彩
和水溶性色鉛筆因會做到暈染的效果，
比較難完美呈現。

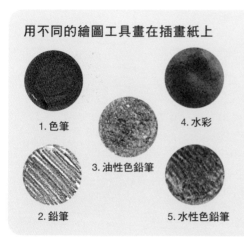

用不同的繪圖工具畫在插畫紙上

1. 色筆

4. 水彩

3. 油性色鉛筆

2. 鉛筆

5. 水性色鉛筆

特性：

1. 色筆
容易上色，彩度和明度都高。
2. 鉛筆
筆觸明顯，適合畫精細線條。
3. 油性色鉛筆
筆觸模糊，較難上色。
4. 水彩
明度與彩度高，不易疊色易混濁。
5. 水性色鉛筆
筆觸明顯，適合畫精細線條。

處處可見的道林紙

道林紙大致分成摸起來平滑，顏色最為柔和，在上面繪圖或寫字不會造成反光。道林紙種類很多，有如：適合用在課本、小說等書籍的「象牙道林紙」；同樣細緻平滑，但顏色較白，通常是用在筆記本、日曆、信封信紙的「雪白道林紙」，很多人喜歡在隨身攜帶的筆記本上塗鴉，就是這種紙；還有，不透明、纖維長而堅固，可做明信片、信封、便條紙、桌曆，利用原子筆、色筆和鉛筆都能上色的「全木道林紙」。

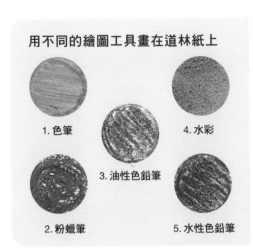

用不同的繪圖工具畫在道林紙上

1. 色筆
4. 水彩
3. 油性色鉛筆
2. 粉蠟筆
5. 水性色鉛筆

特性：

1. 色筆
容易上色，顯色度高。

2. 粉蠟筆
色彩飽和度高，但是容易用髒。

3. 油性色鉛筆
色彩明度高，筆觸不明顯。

4. 水彩
易乾，色彩明度與顯色度高。

5. 水性色鉛筆
色彩飽和度高，筆觸較平淡。

PART 2

勞作常用的紙材

這裡介紹兩種常用來做勞作的紙張——平滑潔白的西
卡紙和顏色豐富的粉彩紙,通常是用作卡片、書籤
或其他裝飾品的最佳選擇。

 ## 平滑潔白的西卡紙

光滑的西卡紙，是製作卡片的最佳用紙。因西卡紙不吸水的特性，畫水彩和水溶性色鉛筆時，對初學者而言較難掌握水量，無法呈現效果。它表面光滑潔白，以麥克筆、色筆和廣告顏料平塗時，能均勻上色且顏色飽和。用在素描時，則可畫精緻筆觸的素描，更能呈現出物體細部的質感。

 ## Q&A

西卡紙可以做哪些勞作？

西卡紙價格便宜，也比其他勞作紙適合用色筆上色。因為色筆的顏色比較鮮艷明亮，加上西卡紙的厚度夠厚，所以適合做卡片類，例如：萬用卡片、動物造型卡片、書籤等等。派對勞作類的，例如：造型禮物包裝盒、紙面具，紙彩旗等等都非常適合唷！

 ## 色彩豐富的粉彩紙

粉彩紙和一般紙最大的不同處,是本身已經上一層淡淡的顏色,因此市售粉彩紙顏色選擇多,可依個人想畫的主體選擇紙的顏色。紙的其中一面有橫條紋,這一面可當作正面,有利於粉彩筆繪圖時,讓筆的粉末更能附著在紙上。

 ### Q&A

粉彩紙可以做哪些勞作?

市面上能輕易取得的粉彩紙,可以利用粉彩紙本身豐富的顏色取代上色。用於勞作方面最常見的就是紙雕,紙雕也是學生最常做的勞作,加上粉彩紙有特別的紙紋,搭配色鉛筆或是粉彩筆使用,更能呈現出活潑動感的視覺效果唷!

Take a break...

CHATPER 3
跟我一起畫!

Let's Paint Together!

畫圖不像物理公式、數學方程式,非得按照一定的規則或順序才能得到答案。舉例來說:畫一個女孩,依個人選用的筆、線條粗細、上色的方式,畫風各異,會呈現出不同的效果。所以每個人都有畫圖的潛力!

對於「對繪畫很陌生,卻想嘗試的讀者」,利用物體「幾何圖形化」的方法,有助於學會基本的技巧。當熟練之後,可依個人的喜好,繪製個人風小圖案。

好可愛的雪人唷！
我要畫雪人在卡片裡頭！

雪人要怎麼畫呢?
讓我想想看！

喔！！
雪人的身體是兩顆胖胖的球體

就從圓圓的身體下筆吧！

PART 1

簡單的幾何圖形和線條

為什麼要先學畫幾何圖形呢？乍看似乎和畫圖沒有
什麼關係。不過，先在腦中將物體大致分成各種幾
何圖形，像圓形、橢圓形、正方形、長方形等，先
畫出物體大致的外型，再處理細部，是能簡化複雜
物體的好畫法之一。

長短隨意畫的直線

直線最大的特色就是不彎曲，它是形成
幾何圖形的基本骨架，最少要有3條直
線才能夠形成一個面。利用不同的筆，
或即使相同的筆，只要改變粗細筆觸，
都能畫出不同的直線。參照以下步驟畫
畫看直線！

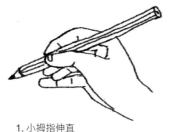

1. 小拇指伸直

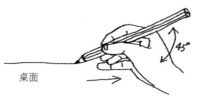

桌面

2. 手指貼著紙面畫出直線，這樣筆
就可以拿得很穩唷！

Try It!

 不用尺也能畫的正方形

由4條等長的直線和相等的90度角組成。生活中的正方形，常見的有俄羅斯方塊、郵票、卡通人物海綿寶寶、吐司、餅乾、窗戶等。參照以下步驟畫畫看正方形！

1. 就像寫一個「口」字，一筆一筆畫直線，構成正方形。只要線條畫的直，畫正方形不成問題。

2. 正方形內的四個角，盡量以90度直角為佳。

T r y I t !

從正方形衍生出來的長方形

長方形又叫矩形，兩組相對的邊一樣長。生活中常見到的長方形物品非常多，有手機、室內電話、電腦、冷氣機、筆記本、字典、Ipod、鈔票等。參照以下步驟畫畫看長方形！

1. 和畫正方形的方式相同，畫一個「口」字，4條線並非全部等長，但兩兩相對的線條要等長。

2. 長方形內的四個角，以90度直角為佳。畫的時候，注意兩兩相對的線條要等長且直。

Try It!

一筆畫到底的圓形

圓是很常見的幾何圖形，不同的圓形組合後可變成同心圓或其他圖形。生活中各種球類、光碟片、菠蘿麵包、平底鍋、西瓜、放大鏡、游泳圈、雪人、手錶、圖釘、錢幣等都是圓形。參照以下兩種方法的步驟畫畫看圓形！

①

1. 先畫互相垂直的十字

2. 繞著十字線的邊緣畫出一個圓形。最後再用橡皮擦擦掉十字線。

②

1. 先畫一個正方形，在每一邊的中央做一個小小的記號。

2. 由中點開始畫圓弧，連接下一個點，最後再把正方形的外框用橡皮擦擦掉。

Try It!

Q&A

為什麼我畫的圓不圓、直線不直？

千萬別氣餒！通常第一次畫都不容易，畫不圓，直線不直是很正常的，這是需要多多練習唷！

圓形的變化款橢圓形

日常生活中的橢圓形沒有圓形來得多，常見的則有橄欖球、眼鏡框、操場、烏龜殼等等。最常繪畫橢圓形，幾乎是在繪畫立體圓柱形的圓形面。參照以下步驟畫畫看橢圓形！

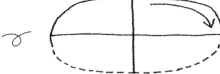

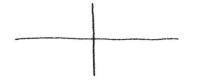

1.先畫一個十字線，其中一條線較長。和畫圓形最大的不同，是十字線中的一條，需比另一條長。

2.繞著十字線的頂點慢慢畫弧線，連到下一個頂點，每畫一段弧線，可以停下來觀察再繼續畫，不需要一筆完成，最後再把十字線用橡皮擦擦掉。

Try It!

🙂 數學習題以外的三角形

三角形是由3條直線組成的，依3條線的
長度而有正三角形、等腰三角形和直角
三角形等等。日常所見的三角形物品，
有御飯糰、甜筒冰淇淋、三明治、切片
蛋糕、粽子、三角板、車輛故障標誌、
金字塔、三角鐵、旗子等等。參照以下
步驟畫畫看各種三角形！

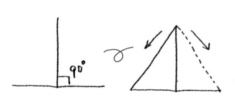

1.畫兩條相互垂直
的同等長直線。

2.連接直線頂點，
畫出近45度斜線，
三條線等長，形成
三角形。

3.畫三條線等長，
組成為**正三角形**。

4.只畫兩條線等
長，一條不等長，
組成**等腰三角形**。

 Try It!

👧 如鑽石記號般的菱形

菱形是四邊都相等的四邊形。菱形的物品如樸克牌上的鑽石花色、春聯、道路施工標誌、菱格紋等等，通常比較少見。畫畫時菱形較常運用在方形的立體面，是屬平行四邊形的一種圖形。參照以下步驟畫畫看菱形！

1. 畫菱形跟畫正方形很像，就像是轉向的正方形，先畫十字線。

2. 連接十字線的頂點，形成菱形。

 T r y I t !

◆●■▲●◆●■▲●◆●■▲●◆●■▲●

PART 2

幾何圖形的組合，
意想不到的簡易構圖法！

一個個簡單的幾何圖形看來似乎有點單調，不過，
仔細環顧周遭的物品，會發現不論是立體或平面，
簡單或複雜的東西，大部分都是由數個幾何圖形組
合而成。只要掌握了圖形的畫法，再把想畫的物品
幾何圖形化，每個人都能隨手畫好小插圖。
看看以下這些幾何圖形的組合，清楚的勾勒出物體
的樣貌，上點色，圖案更加立體。你也可以多觀察
周遭，再發揮想像力，自己嘗試畫畫看吧！

線條＋長方形

以線條搭配長方形，通常是有角度的東西，筆記、書本、長尺、字典、手提包和冷氣機等，生活中隨處可見。試試畫好以下的例圖和練習。

直尺

1. 先畫一個長方形

2. 用線條畫尺的刻度

Try It!

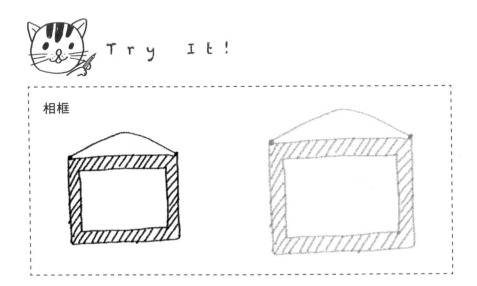

相框

線條＋圓形

給人可愛、歡樂印象的圓形，讓物體不再那麼死板，所以許多設計師、藝術家喜歡將它當成作品的主角。冰淇淋、雪人、米老鼠等，都是圓形的代表物體。試試畫好以下的例圖和練習。

冰淇淋

1. 先畫三個圓形，下方畫兩條斜的直線。

2. 用線條畫出冰淇淋的餅乾表面

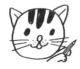 Try It!

椅子

正方形＋長方形＋圓形

長方形是正方形的變化款，屬於方形一族，搭配上圓形，可以讓物體的外型有更多變化。彩妝眼影盤、火車、公車等都是方形加圓形的組合。試試畫好以下的例圖和練習。

彩盤

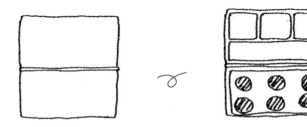

1.先畫兩個一樣大的長方形

2.畫上圓形的顏料，跟正方形的調色區。

 T r y I t !

公車

 # 正方形＋圓形

電風扇、時鐘、吐司荷包蛋、圓形鬆餅等都是正方形和圓形的組合。若以大小不同的正方形搭配圓形，就像卡通人物海綿寶寶。試試畫好以下的例圖和練習。

鬧鐘

1.先畫一個正方形，在正方形裡再畫一個圓形。　　2.畫出時鐘的刻度與時針、分針。

Try It!

骰子

長方形＋圓形

來點不同的長方形搭配圓形呢？馬路上的紅綠燈、收音機、巧克力、香皂，加入了圓點點，生硬的線條似乎變得柔軟、有趣了。試試畫好以下的例圖和練習。

相機

1. 先畫一個長方形，在長方形裡再畫三個圓形。

2. 畫出相機的重點和細節部分

 Try It!

收音機

大圓形＋小圓形

有「水玉（點點）女王」之稱的日本藝術家草間彌生（Yayoi Kusama），作品中可看到各式大小不同的圓形，強烈的畫面令人印象深刻。你心目中的圓形，可以組合成什麼東西呢？試試畫好以下的例圖和練習。

草間彌生的南瓜

1. 先畫一個南瓜的外型，在南瓜上畫不同大小的圓形。

2. 擦拭多出來的線條，將圓形填滿顏色。

Try It!

俄羅斯娃娃

橢圓形＋圓形

將圓形拉長，變身成橢圓形，是不是更優雅了？滑鼠、法國麵包、眼鏡和蛋糕，都能看見橢圓形和圓形的蹤影。

小綿羊

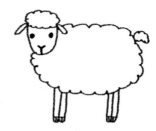

1.先畫一個圓形為頭部，再畫一個圓形當頭部，接著畫一個橢圓形當身體。

2.在頭部以及身體畫上小綿羊的毛，擦掉圓形和橢圓形的線後畫出小綿羊的五官和四肢。

 T r y I t !

小豬

三角形＋線條＋圓形

數學裡常出現的三角形，是不是令你很頭痛？除了數學課本，想想在你的四周，蛋糕、切片起司、甜筒，幾乎隨處都有三角形物體喔！加上簡單幾筆線條，猜猜會變成什麼東西？試試畫好以下的例圖和練習。

起司

1. 先畫一個三角形，再
畫不同大小的圓形。

2. 擦拭多出來的線條，
就變成一塊起司。

 Try It!

蛋糕

三角形＋正方形

我們常常在繪本或是插畫裡看到的可愛的矮房子，幾乎都是三角形與正方形組合而成的。試試畫好以下的例圖和練習。

房子

1. 先畫一個三角形，在三角形下畫一個正方形。

2. 在正方形裡畫兩個正方形為窗戶，再畫一個長方形作為門。

 T r y I t !

牛奶盒

CHATPER 4
開始畫可愛的小圖案

Let's Paint Cute Icons!

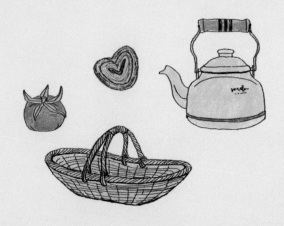

會不會很羨慕有些人隨手就能塗鴉可愛的小動物、人物？在
筆記本、行事曆、桌曆上，以簡單幾個圖案取代文字，畫出
一整天的心情，以圖畫做生活記錄，讓每天更充滿趣味。學
畫這類圖案不需高深的技巧，以表現個人特色為主。工具上
只要準備1枝鉛筆、原子筆，以及紙、筆記本，輕鬆想畫什麼
就畫什麼！

愛麗斯真可愛，該把牠畫下
來，當做卡片送人。

咦！妳在做卡片嗎？

對呀，我畫我家的小貓
愛麗斯做成卡片。

送給妳吧！！

◆●■▲○◆●■▲○◆●■▲○◆●■▲○

PART 1

飽滿多汁的水果和生氣蓬勃的花草

看到陽台栽種的樹木、小草、路邊的野花野草、花店裡精心包裝的花束，或是碩大的水果，是不是被它們的姿態吸引，甚至想摘回家或咬一口，看看下面這些花草和植物，把它們畫在你的筆記本裡。

飽滿多汁的水果

好吃的水果是許多人學習畫靜物極佳的素材,可以練習畫不同的形狀,很適合手繪初學者做練習。

嬌貴的櫻桃

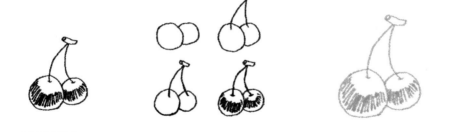

皮嬌肉嫩的草莓

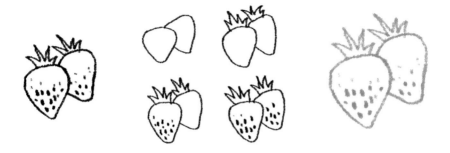

 Try It!

圓滾滾的西洋梨

- -

帶來健康的蕃茄

- -

維他命C特多的檸檬

國民水果香蕉

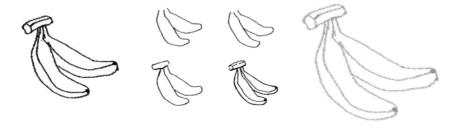

星星形狀的楊桃

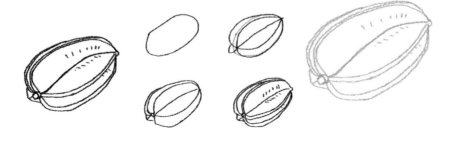

消暑良品西瓜

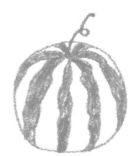

Chapter 4

Try It!

如少女肌膚的水蜜桃

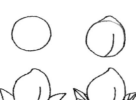

- -

冬季盛產的橘子

- -

拜拜不可少的鳳梨

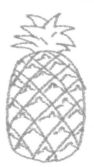

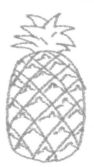

生氣蓬勃的花草

你瞭解每種花的花語嗎？今天該送什麼花表達自己的心意？鮮花會有凋謝的一天，但手繪的花朵、小植物卻永遠昂首開花，更能表達永久的祝福之意。

Try It!

如刺蝟般的仙人掌

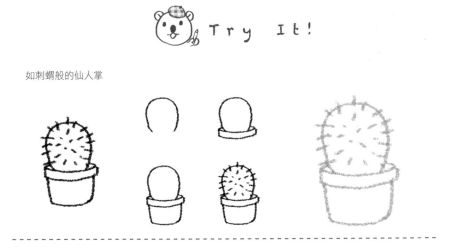

圓圓可愛的錢幣草

 Try It!

帶來好運的四葉酢漿草

分享永恆祝福的鬱金香

清靜高潔的荷花

 Try It!

象徵偉大母愛的康乃馨

花朵們的配角滿天星

 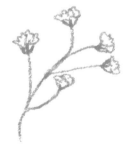

始終最愛自己的水仙花

將祝福傳送到遠方的蒲公英

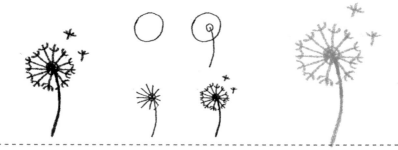

象徵純潔無瑕的百合

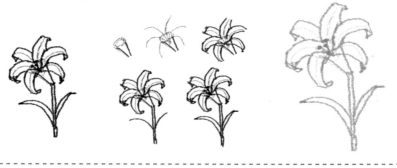

代表高貴愛情的玫瑰

Paint with Me!

綜合練習

PART 2

無比美味的點心食物

每天吃的食物，可變成可愛圖案畫在筆記本上，做成飲食記錄，或者製成書籤或卡片送人。開始畫之前，可先將這些點心食物的外型想成幾何構圖，再畫出細節，不再有第一筆不知如何開始的煩惱。

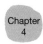

難以抗拒的可口小點心

蛋糕、餅乾、糖果和麵包這類小巧精緻的西點，讓人垂涎欲滴。其中蛋糕多以整個或切片呈現；餅乾最為多變，各種形狀的都有；糖果因外層包了包裝紙而繽紛夢幻；麵包奇特的外型更想咬一口。準備一張紙和筆，仔細畫下最愛的西點吧！

Try It!

柔軟的吐司麵包

如一根魔杖的法國麵包

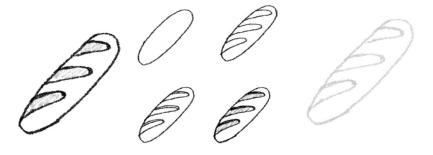

時尚甜點馬卡龍

貝殼造形的馬德蓮

英式杯子馬芬

野餐不可少的三明治

紮實的德國扭結麵包

牛角形的可頌麵包

 Try It!

會飛的蝴蝶酥

口味多變的棋格餅乾

水果口味的夾心餅乾

 Try It!

耶誕節可愛的薑餅人

　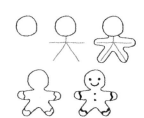　

--

甜入心坎的巧克力甜甜圈

--

小朋友最愛的雞蛋布丁

　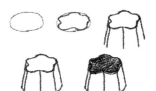　

法國鄉村甜點可麗露

爽口的輕乳酪蛋糕

甜鹹餡料好搭配的鬆餅

 Try It!

義大利美食帕里尼

酸甜的草莓奶油蛋糕

慶祝生日的水果蛋糕

配料豐富的漢堡

- -

適合大夥享用的披薩

- -

夏天消暑的冰淇淋

美味能吃飽的主食

想想你每天三餐都吃些什麼呢？飯、麵、麵包等，都是讓你吃得飽的主食類餐點！

低卡低熱量的御飯糰

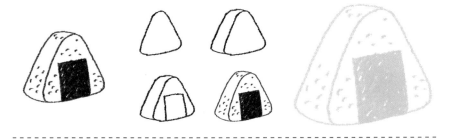

美味的中點小籠包

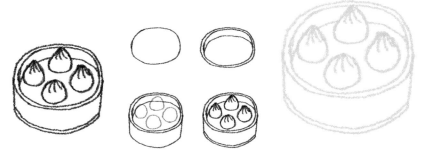

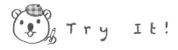

一口一個的綜合壽司

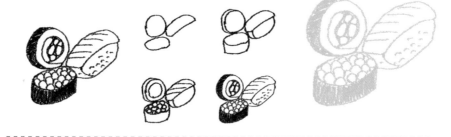

大人小孩都愛的蛋包飯

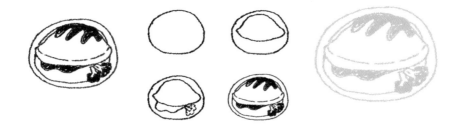

令人食指大動的焗烤料理

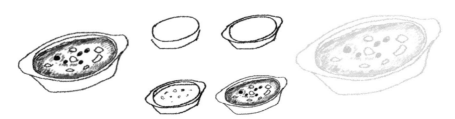

Try It!

媽媽的愛心料理蛋炒飯

- -

營養滿點的便當

- -

傳統的美味牛肉麵

流行的歐風義大利麵

難忘的家鄉味滷肉飯

夏日清爽開胃的涼麵

Paint with Me!

綜合練習

PART 3

隨處可見的生活雜貨

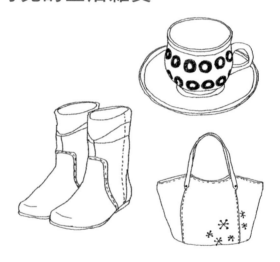

舉凡生活中使用到的雜貨，像服飾類、用品類、文具類、交通工具類等等，因為都在自己的身邊，都能成為你手繪的好材料。

生活雜貨、小物類

杯墊、筆盒、書套、室內鞋等日用品，都是生活中隨時可見的雜貨用品，將它們畫在筆記本上吧！

清潔的好幫手刷子

肥皂的家肥皂架

紙屑的剋星掃把和畚斗

裁縫用的剪刀

雨季必備的雨傘

 Try It!

美味的法國草莓果醬

收納物品的玻璃容器

普普風咖啡杯

 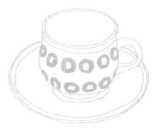

 Try It!

家家必備的茶壺

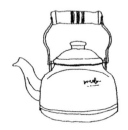 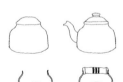

什麼都能裝的雜貨袋

復古風竹籃

每天搭配不同的服飾

隨著心情，更換每天攜帶的飾品、包包，再依服裝搭配不同的鞋子吧！

冬天禦寒的毛帽

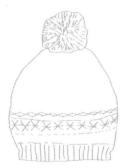

英倫風格的紳士帽

Try It!

準確報時的手錶

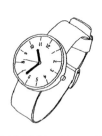

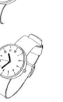

基本款女生娃娃鞋

帥氣的男生短筒靴

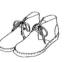
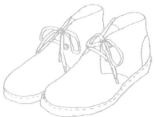

雨天的良伴雨鞋

登山的好幫手背包

萬用手提包包

 Try It!

夏天清涼的短褲

活動方便的長褲

休閒風連帽外套

Try It!

俏皮可愛的兒童洋裝

北歐風毛衣

上班族必備的襯衫

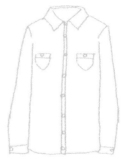

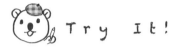

男女適穿的睡衣

 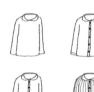

連身款泳衣

禦寒的連帽大衣

 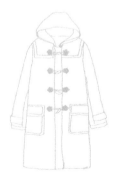

Paint with Me!

綜合練習

PART 4

敏捷好動的森林動物

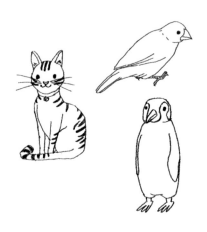

生性好動的動物們，最喜歡在森林和空地，享受自
由的奔跑。試試看畫下牠們可愛的姿態！

淘氣的小動物

體型嬌小的貓咪、小狗和兔子，是許多人的寶貝寵物。除了拍照，嘗試仔細描繪出牠們的姿態、神情。

愛乾淨的貓咪

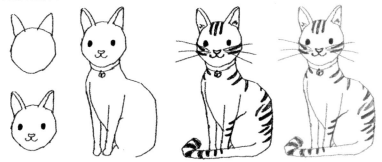

可愛的黃金鼠

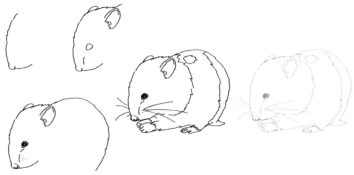

靈巧的文鳥

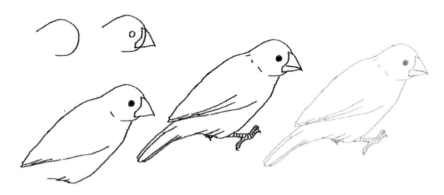

溫馴乖巧的兔子

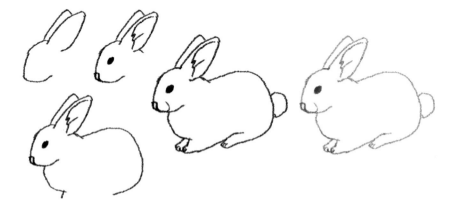

最忠實的好朋友小狗

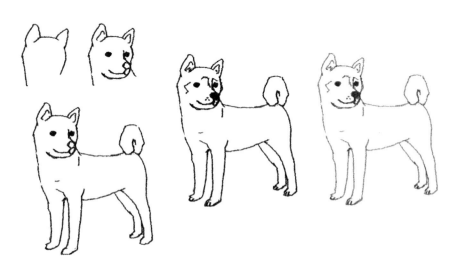

愛撒嬌的小乳牛

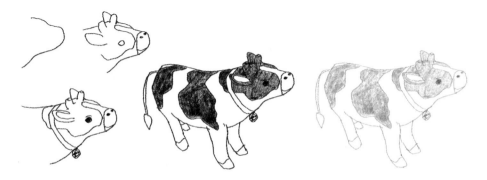

野生的大動物

身軀龐大的大型動物，棲息在森林、原野或海洋之中。雖然無法當作寵物飼養，但看到牠們馳騁在大自然，更顯現出無限的生命力。

搖晃身軀走路的企鵝

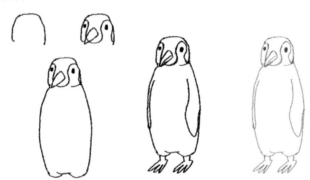

海中的可愛動物海豚

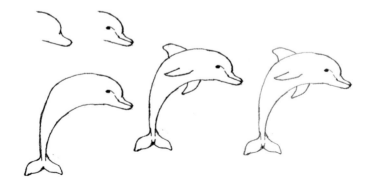

Try It!

森林之王獅子

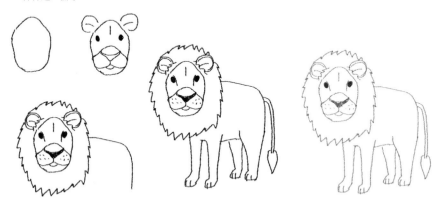

活潑好動的梅花鹿

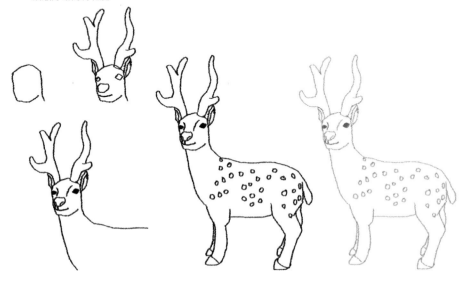

 Try It!

高人一等的長頸鹿

愛吃水草的河馬

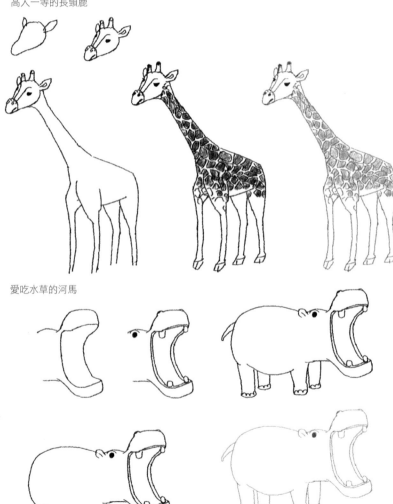

Paint with Me!

綜合練習

想畫畫看嗎？大膽地在這裡練習吧！

PART 5

活潑可愛的人物

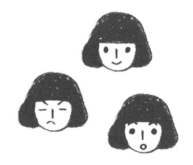

許多人都想學會畫人物,人物依表情、肢體動作、服裝,難易程度略有差異。接下來是專為繪圖初學者設計的人物圖案,只要在腦中先將人物想成數個幾何圖形的組合,像橢圓形的臉、長條的手、腳等,再跟著步驟圖練習畫,其實畫人物比想像中容易。

😊 最簡單的人物

從繪圖順序來看，建議先從頭部、臉部的輪廓開始畫。畫人物的正面時，眼睛要左右對稱，鼻子和嘴巴的位置適中。從人物全身比例來看，除了誇張的卡通Q版人物，一般都是頭比身體小、雙手（雙腳）等長，頭部和身體約5：1。以下是簡單的人物繪圖示範，可先參考範例的分解圖再試著畫。練習時特別注意頭和身體的比例，畫好全身外觀和特徵後再畫其他裝飾或配件。

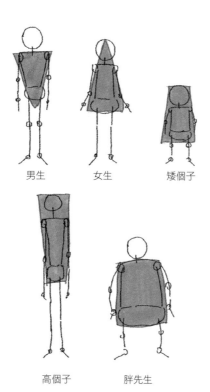

男生　　　女生　　　矮個子

高個子　　　胖先生

用幾何圖形抓各種人身體的樣子

男生的體型是屬於倒三角形
女生的體型是屬於正三角形
矮個子的體型是屬於正短梯形
高個子的體型是屬於倒長梯形
胖的人的體型是接近正方形的梯形

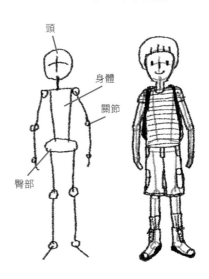

頭

身體

關節

臀部

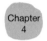

表情生動的五官

漫畫最吸引人的地方，是人物會搭配對話，出現大笑、大哭、不耐煩或生氣等不同的表情。當你畫膩了千篇一律站著的人物，不妨嘗試變換表情、動作，讓筆下的人物更活潑生動，更有生命力。注意以下範例人物表情和動作的變化，嘗試畫畫看。也可以站在鏡子面前，揣摩不同的表情和動作，搭配P.115～138的各種動作，畫出最有特色的人物表情！

開心　　　　　　生氣　　　　　　難過

快樂　　　　　　懷疑　　　　　　不屑

好奇　　　　　　奸詐　　　　　　無辜

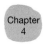

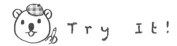

下課10分鐘，邊走邊踢球的小男生

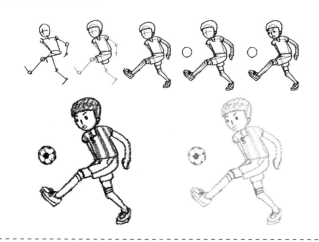

--

溫暖的午後，躺著曬太陽的少女

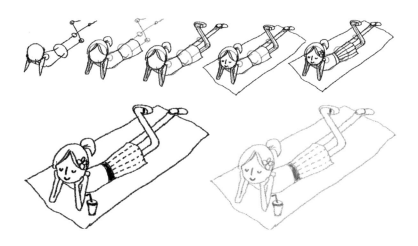

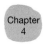

Try It!

坐在長椅上休息的女學生

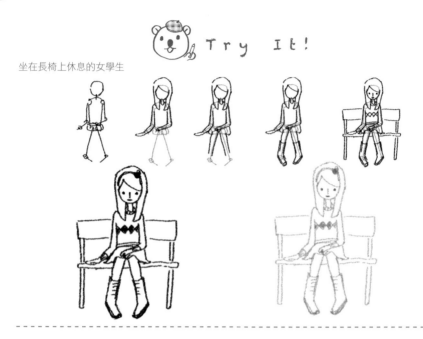

--

終於下課囉！小朋友

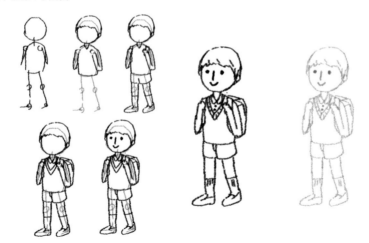

穿著圍裙忙著做菜的媽媽

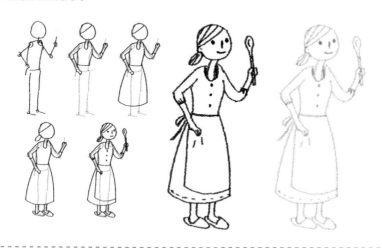

- -

西裝筆挺的爸爸上班去囉！

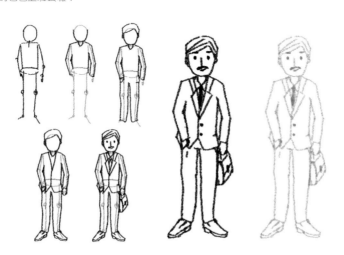

冬天織毛衣的奶奶

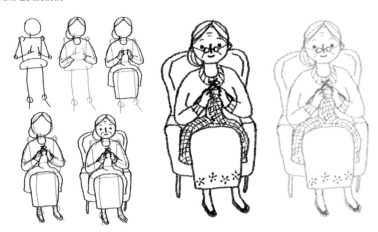

穿著厚大衣散步的爺爺

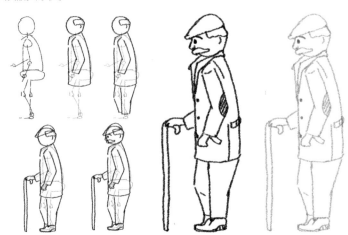

 形形色色的人物

練習完基礎的人物後，嘗試挑戰困難一點的吧！護士、郵差、飛行員、老師等各種
職業的人們，在生活中再平常不過。畫這類人物時，千萬別忽略了服飾和配件。還
有特殊裝扮的人物，也是練習的好題材，下筆前多觀察一下身邊的人，會發現生活
變得更有趣了！

Try It!

聰明伶俐的秘書

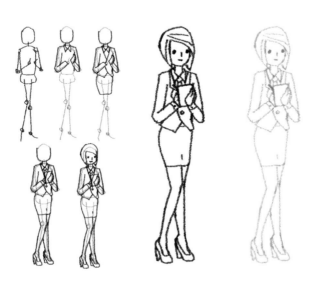

119

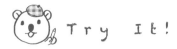

打開知識殿堂的老師

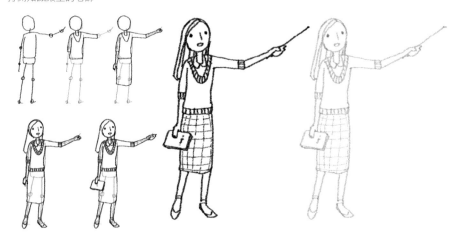

每天忙著送信的郵差

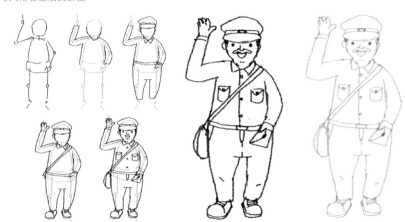

 Try It!

形象專業的醫生

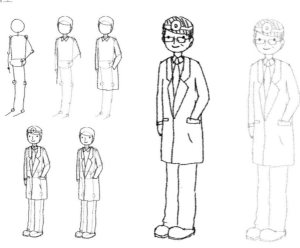

白衣搭配帽子的護士

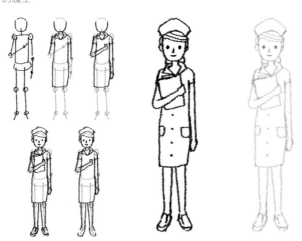

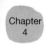 Try It!

維護治安、交通秩序的警察

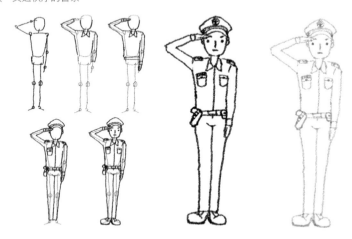

- -

烹調出美味料理的廚師

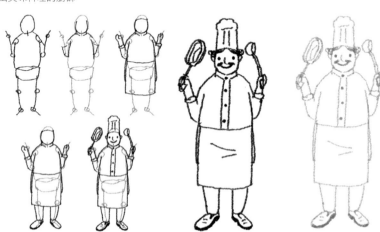

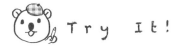

四處走透透的攝影師

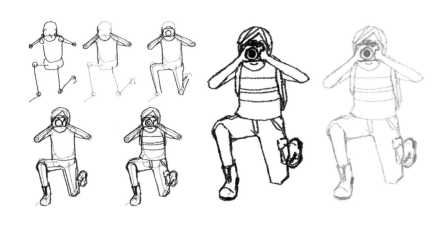

生活中的色彩魔法師畫家

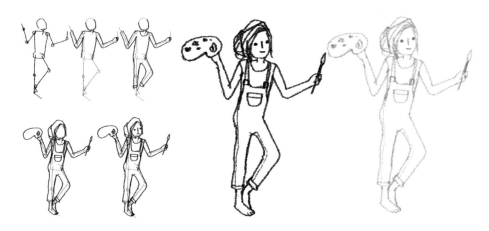

帶給大家歡樂的歌手

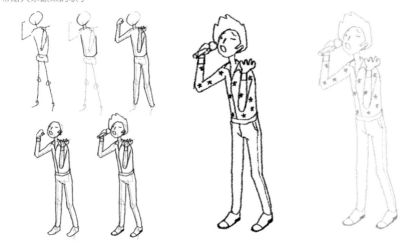

- -

讓音符變成旋律的音樂家

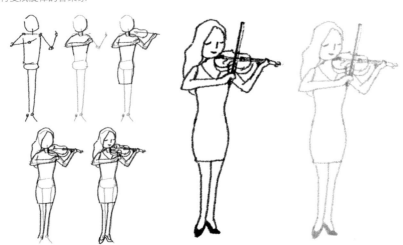

古典優雅的芭蕾舞女伶

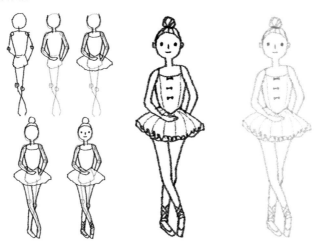

滿身烘焙香的麵包店店員

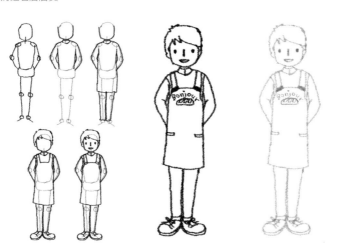

每天澆水的花店店員

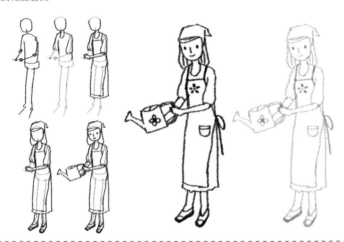

- -

辛勤種植水果、蔬菜的農婦

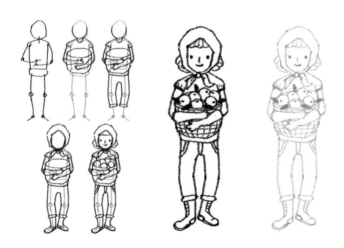

揮灑汗水工作的建築工人

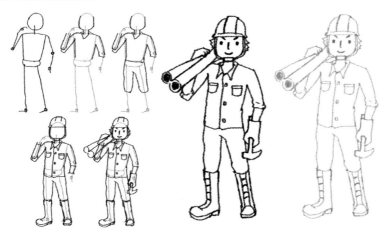

--

保持環境整潔的清掃大姐

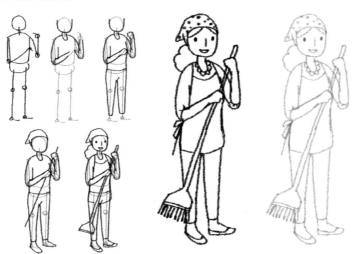

 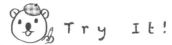

熱情洋溢的夏威夷草裙舞女郎

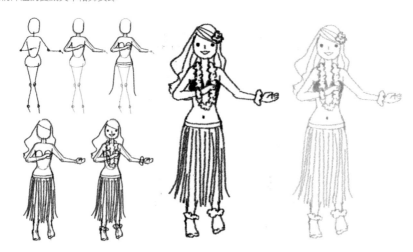

- -

冰天雪地中的愛斯基摩人

Paint with Me!

綜合練習

想畫畫看嗎?
大膽地在這裡
練習吧!

◆●■▲●◆●■▲●◆●■▲●◆●■▲●

PART 6

愛上各式休閒活動

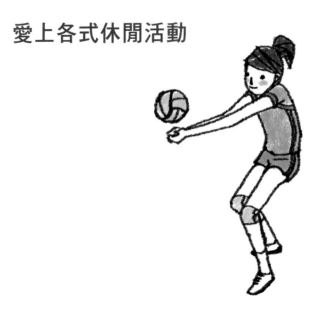

像球類運動、戶外活動等各類運動，是生活中不可
缺少的休閒。「動感」是畫這類圖案的關鍵，所以
可加入些許線條輔助。

展現活力的運動選手

若是最常見的球類運動，除了羽毛球和橄欖球，球大多是圓形的。所以只要掌握好畫圓的基本功力，可輕鬆畫好球。

如風飛奔的田徑選手

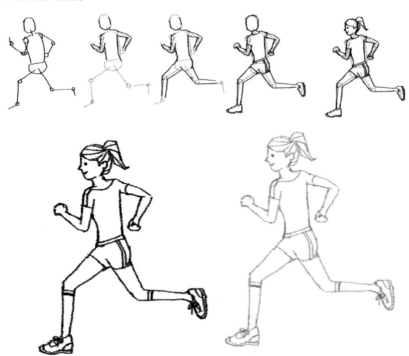

手腦並用的排球選手

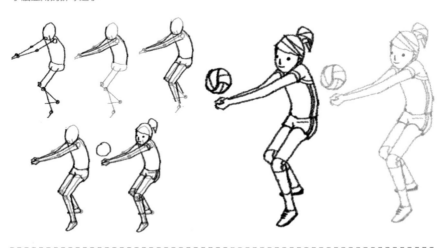

- -

精神專注的桌球選手

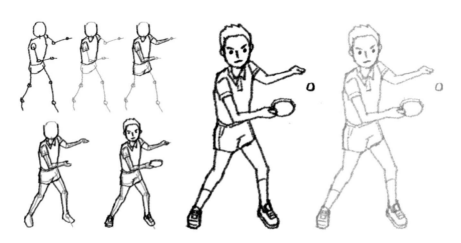

Try It!

擅用小組作戰的籃球員

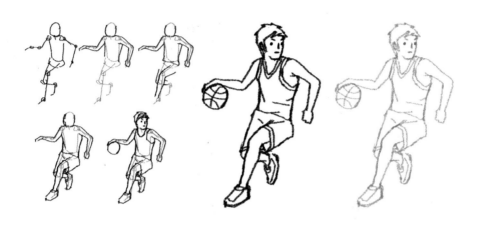

充分運用雙腳的足球員

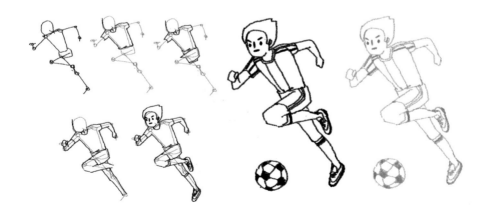

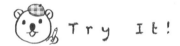

Try It!

展現體能極限的高爾夫球員

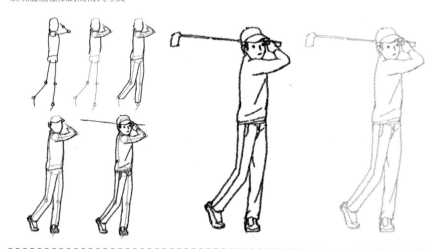

- -

考驗速度和反應的網球員

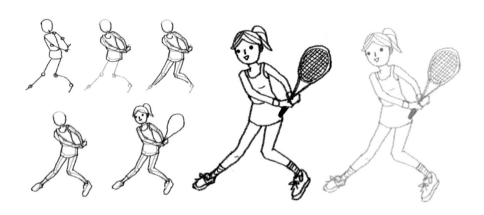

團隊力量大的棒球選手

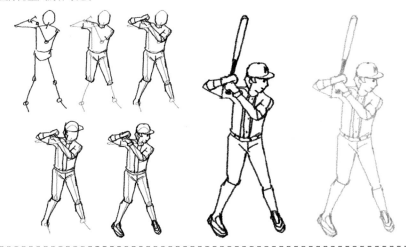

如魚得水的游泳選手

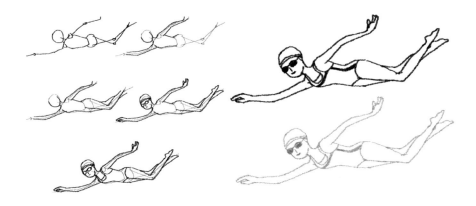

速度如風的競速直排輪選手

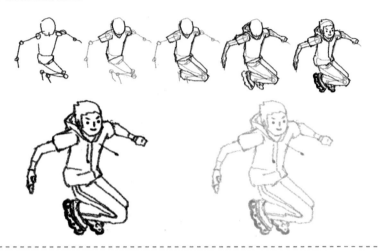

體力和智力並重的衝浪高手

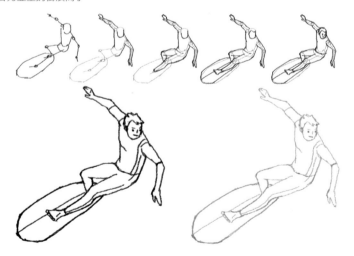

 Try It!

展現體態美的瑜珈老師

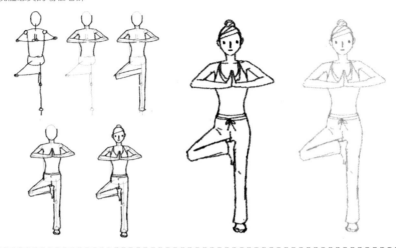

- -

體態優雅的體操選手

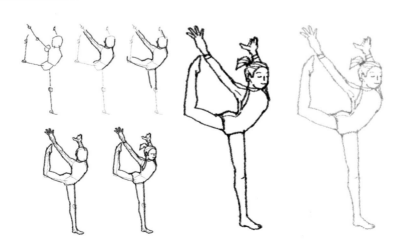

隨時隨地運動的跳繩高手

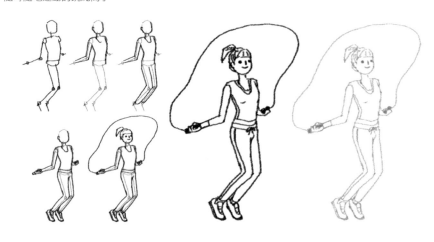

人車一體的自行車選手

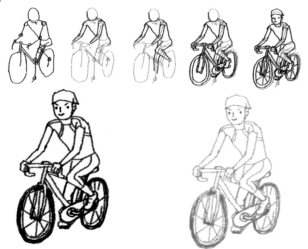

138

Paint with Me!

綜合練習

CHAPTER 5

顏色的祕密

Let's Color It!

記得有陣子很流行、幾乎人手一本的著色簿嗎？它是在已經畫好線條外框的圖畫裡，依個人的喜好來塗色。這種著色簿有助於增強各種筆類上色的熟練度，以及對顏色的理解。從選擇色筆、色鉛筆等不同的筆類，到不同色系的搭配，不得不讓人對每個人完成的作品大感驚奇，究竟顏色有什麼祕密呢？

一模一樣的畫,但是為什麼看
起來感覺不太一樣啊?

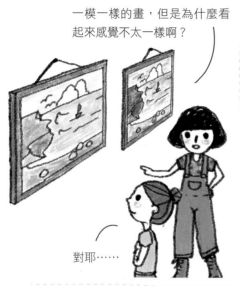

對耶……

喔?!

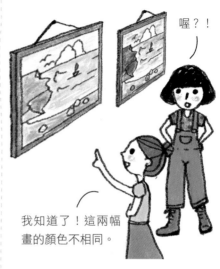

我知道了!這兩幅
畫的顏色不相同。

左邊那幅是令人覺得溫暖熱情的沙灘,
另一幅感覺是颱風快要來的海灘。

哇～原來不同的顏色可以讓同一
幅畫有這麼大的差別,色彩就像
魔法一樣千變萬化!

PART 1

各種顏色的魔法

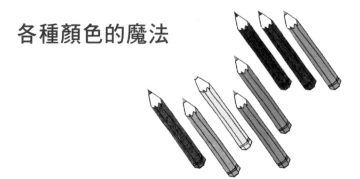

以色調來看，顏色可分成「暖色系」和「冷色系」。「暖色系」給人明亮、溫暖、開朗和活力的氛圍，有紅、橙、黃、紫紅色等；令人覺得清爽、涼快、安靜、穩重的「冷色系」，則有灰、黑、藍、綠和白色等。觀察周遭的物品都是哪些顏色，是不是讓你有溫暖或清爽的感覺？看看以下的顏色給人什麼感覺，在自己的圖塗上顏色，讓這些圖案更顯生命力。那各種顏色又有哪些魔法，真讓人好奇！

暖色系與冷色系

參考伊登的十二色相環,來了解什麼是
暖色系與冷色系。基本上色相環是以一
邊暖色系與一邊冷色系結合。暖色系在
視覺上讓人感覺到溫暖、熱情、興奮、
愉快;冷色系則是在視覺上令人感覺到
寒冷、陰鬱、沈靜、安逸。

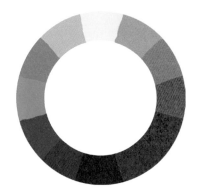

色相環

暖色系(參考色相環的右邊)

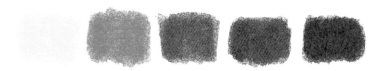

冷色系(參考色相環的左邊)

👧 黃色的魔法

有機智樂觀、希望朝氣和財富含意的黃色，是所有顏色中，僅次於金色的耀眼，像無法以肉眼直視的太陽、古代的皇帝，通常被畫成黃色或金黃色。常見的黃色物品有香蕉、檸檬、荷包蛋、計程車等。黃色也有淘氣可愛的一面，可從黃色的卡通人物中看出。

蛋黃

電燈泡

向日葵

玉米

香蕉

小雞

計程車

橙色的魔法

橙色又叫橘色，由紅色和黃色混合而成，是溫暖鮮豔、活潑有朝氣的顏色，色彩因亮度高而相當醒目。水果中的橘子、柿子、南瓜，盛產季節都在秋冬兩季，給人強烈的溫暖季節感。另外，又以時尚品牌橘色愛馬仕最讓人印象深刻。其他諸如顏色明亮的橘色系彩妝，都是生活中常見到的。

金魚

柏金包

南瓜

柿子

橘子

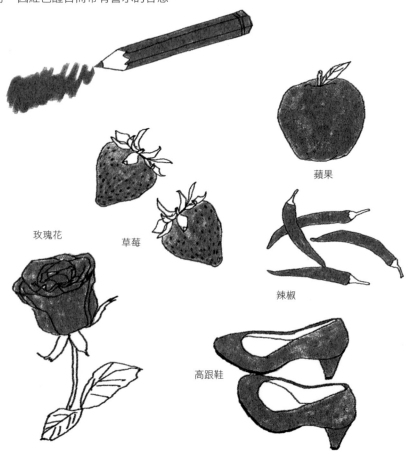紅色的魔法

熱情洋溢、開朗自信的紅色，在視覺上有吸睛、顯眼的效果。生活中的紅色，像紅通通的臉蛋、熟成的水果、火紅的舞衣，都散發出正面的訊息。中國傳統裡，紅色還有喜慶的意思，是很討喜的顏色。不過，眾人認為是惡夢的紅字成績、亮紅燈等，因紅色醒目而帶有警示的含意。

蘋果

玫瑰花

草莓

辣椒

高跟鞋

Follow My Step

跟我這樣畫

以暖色系為主視覺，替以下的用餐區上點顏色吧！●　●●●●●●

紫色的魔法

高貴、優雅和成熟是紫色給人的第一印象，寶石、紫玫瑰、紫色上衣，都是能襯托高雅氣質的東西。中國、日本的古代都視紫色為尊貴。另外，紫色還帶了股神秘感，彷彿霧面的網紗，很難看得清究竟。生活中常見的紫色，有茄子、葡萄、薰衣草等。

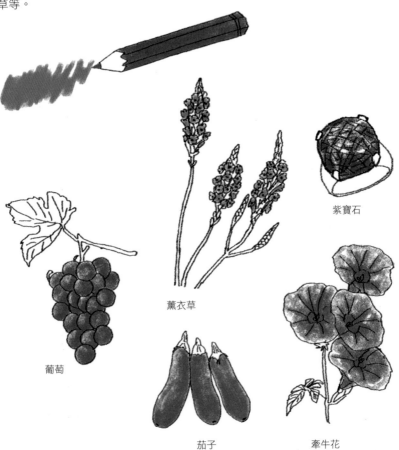

紫寶石

薰衣草

葡萄

茄子

牽牛花

藍色的魔法

傳達出自然舒適、穩重、自由和乾淨訊息的藍色是冷色調,常用來做學生、海軍制服的顏色,代表傳統和保守,搭配白色更顯潔淨。天藍色不若藍色的沈重,容易聯想到不受拘束、清新,像藍天白雲、蔚藍大海等。

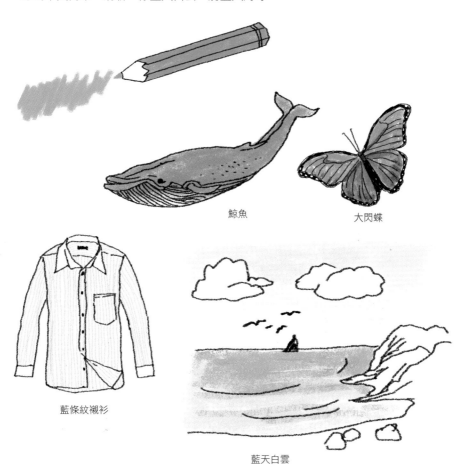

鯨魚

大閃蝶

藍條紋襯衫

藍天白雲

綠色的魔法

給人新鮮、希望、和平、舒適、平靜的印象的綠色，代表了大自然、生命力。像大草原、樹木森林、健康的綠色蔬菜，都是腦海中綠色的反射物。環保、和平組織也因綠色能帶來希望和平，多以綠色為識別色。另外綠色也有自由行走的意思，所以綠燈一亮即可暢通無阻。

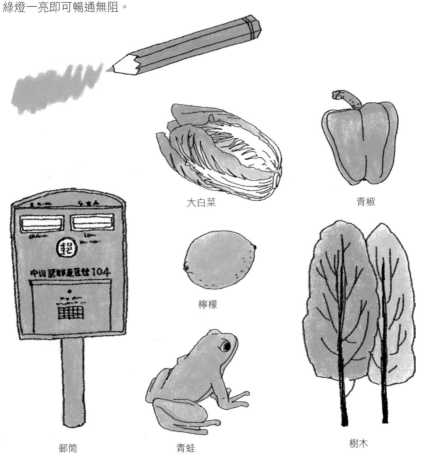

大白菜

青椒

檸檬

郵筒

青蛙

樹木

150

粉紅色的魔法

少女般浪漫、可愛甜美是許多人對粉紅色的形容。它是由白色、紅色混合成，具有溫柔、女性氣質。粉紅玫瑰、甜甜圈、奶昔或生活用品類，都可見到輕柔粉紅色的商品。粉紅色系的服飾、用品，也一直深受女性的歡迎。

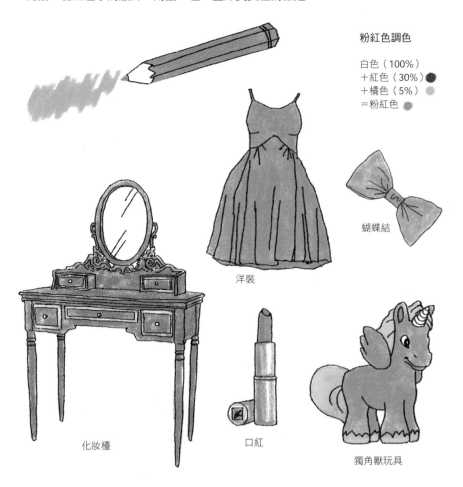

粉紅色調色

白色（100%）
＋紅色（30%）
＋橘色（5%）
＝粉紅色

蝴蝶結

洋裝

化妝檯

口紅

獨角獸玩具

🙂 咖啡色的魔法

又叫棕色、褐色的咖啡色，容易讓人聯想到泥土、皮革、咖啡和大自然，具有樸實、高雅、沉穩的感覺。大自然中的泥土和樹幹、飲料中的咖啡和巧克力牛奶，以及各類皮革用品，都是常見到的咖啡色物品。

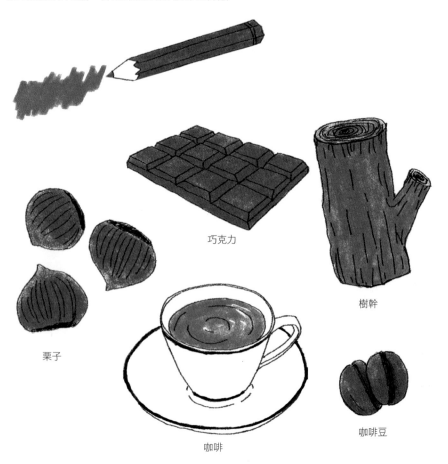

巧克力

樹幹

栗子

咖啡

咖啡豆

Follow My Step
跟我這樣畫

以冷色系為主視覺，替以下的大自然風景上點顏色吧！ ● ● ● ● ● ●

利用各種暖色系的顏色，替家裡客廳上點顏色，冬天的客廳看起來是不是更溫暖呢？

利用各種冷色系的顏色，替家裡客廳上點顏色，夏天的客廳看起來是不是更溫暖呢？

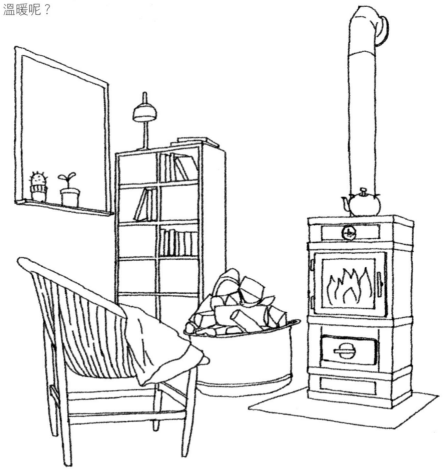

PART 2

簡單有趣的配色

顏色的組合能產生不同的效果，以下告訴你三種簡
單顏色的搭配。第一種是「選擇單一顏色的深淺做
變化來塗色」；第二種是「利用每個顏色的對比色
來突顯效果」；第三種則是當中最簡單的，以「黑
色＋1色」來塗色。但在配色前，必須先瞭解顏色也
是有秩序的！這可以從以下伊登的色相環來解釋更
清楚易懂。

有秩序的魔法色彩

伊登十二色相環，是常見的色相環，這個色相環能夠幫助我們找到色彩的秩序。橡黃色、紅色、藍色、是基本的原色；黃色加上紅色或是橙色；還有色相環中180度的相對顏色上（兩種），彼此互為對比色。參照各色相環中，黑色線框的部分更一目瞭然。

伊登十二色相環

基本三原色：黃、紅、藍

黃＋紅＝橙

對比色彩，色相環180度的相對顏色就是此色對比色。

同一顏色的深淺色

雖然市面上有賣36色、48色或72色的繪圖筆，但若能巧妙利用鉛筆、色鉛筆同一顏色的不同深淺，也能營造出豐富的顏色，還可以省下荷包。同一顏色下筆的力道，能左右筆觸、顏色的深淺，自然能一色變出多種色彩，看看以下輕筆和重筆的圖示，自己多加練習！

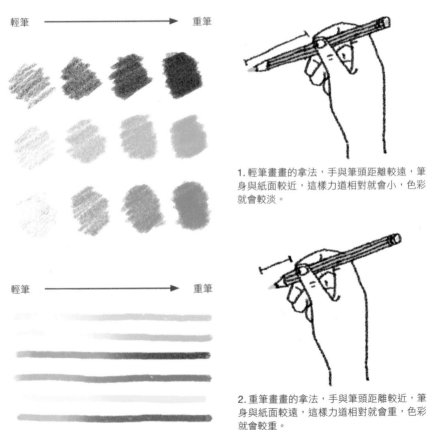

1. 輕筆畫畫的拿法，手與筆頭距離較遠，筆身與紙面較近，這樣力道相對就會小，色彩就會較淡。

2. 重筆畫畫的拿法，手與筆頭距離較近，筆身與紙面較遠，這樣力道相對就會重，色彩就會較重。

Follow My Step

跟我這樣畫

以同一種顏色的深淺畫出陰影，這樣就不需要一直換筆畫，只要力道輕重控制好，就能夠畫出像是許多顏色的層次感唷！

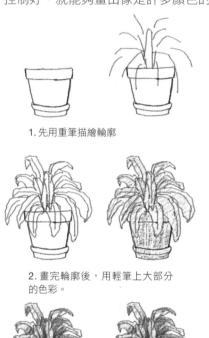

1. 先用重筆描繪輪廓

2. 畫完輪廓後，用輕筆上大部分的色彩。

3. 在陰影的部分加上重筆，最後用重筆修飾外框。

Try It!

159

黑色＋1色最簡單！

將黑色當作基本色，再搭配其他一種顏色做裝飾點綴，可做物體的重點提示，是最簡單的顏色組合。如此一來不需準備過多的色筆，也能體驗塗色的樂趣。看看以下的圖示，自己多加練習！

黑色加一種顏色的配色

原色　　　　　　　　　　加黑

1. 先畫黑色的線條，再繼續用黑色上重點部分。盡量小面積的上色，以線條主，這樣黑色就不會過度強烈。

一種顏色漸漸加黑產生層次

（適用於水彩或廣告顏料能夠混合的顏料）

原色　——→　加黑

2. 重點式的上色，用紅色點綴，以小面積上色，這樣會更凸顯色彩的重點。

Follow My Step

跟我這樣畫

以下的練習中，只要準備黑色和藍色就可以了，看完 P.160 的解說，試試
看自己上色吧！

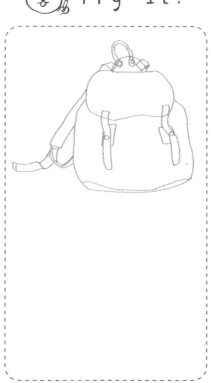

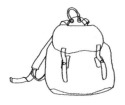

1. 先用黑色的筆描繪
背包輪廓

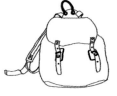

2. 背包的手提帶用黑
色塗滿，在需要加重
的地方用黑色塗黑。

3. 用一種色彩（例：
藍色）塗上大部分的
面積

4. 此色加上一點點的
黑混色（適用於水彩
或是廣告顏料能夠混
色的顏料）在背包上
的皮帶上色，增加色
彩的豐富與層次。

👧 運用對比色更搶眼

繪圖時常聽到的對比色，是指在色相環中，每一色以直線180度相對的顏色，就是
該色的對比色，可參照 P.157 的色相環圖。對比色通常運用在需要引人注目的地
方，例如商標、招牌等等。對比色常讓人有活潑的視覺觀感。另外，在使用水彩時
也常運用對比色來作疊色效果。

常見的對比色

黃色		紫色
藍色	→	橙色
綠色	→	紅色

對比色疊色時產生的效果

1. 對比色是很搶眼的色彩，我們用平時配色舒
適的椅子做一個對比。先畫一張椅子，上大量
的橙色。

2. 再搭配對比色藍色，因對比色的關係，椅子
顯得非常的亮眼，

Follow My Step

跟我這樣畫

以下的練習中，準備一種顏色和該色的對比色，看完 P.162 的解說，試試看自己上色吧！

Try It!

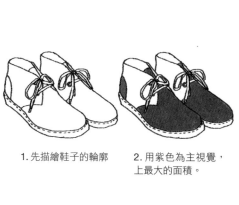

1. 先描繪鞋子的輪廓

2. 用紫色為主視覺，上最大的面積。

3. 再來上咖啡色，咖啡色是紫色與黃色疊色後的色彩，用咖啡色做視覺上的緩和。

4. 最後用黃色上部分較小的面積，為鞋子最大的重點。

PART 3

上色的技巧

嘗試在畫好的底圖上，以不同的筆類工具塗上顏色，讓自己畫得圖更加生動！鉛筆、色鉛筆、色筆和水彩，皆是繪圖初學者比較容易入門的工具。以下是繪圖工具的基本使用技巧，初學者們看圖操作塗塗看吧！

用鉛筆塗色

線條的描繪只能呈現出物體的外觀和輪廓，如果在某些地方加上鉛筆的深淺色，創造出陰影，有助於明暗、立體感的呈現。關於鉛筆的使用，除以下的步驟，也可參照 Chapter 1 的 P.10～15。

1. 用鉛筆描繪輪廓

2. 用線條畫顏色最暗的部分

3. 畫好杓匙的凹陷

4. 以輕筆（參照 P.158）畫罐身

5. 加深暗處陰影

6. 最後加深物體的輪廓線條

用色鉛筆塗色

色鉛筆分成油性和水性兩種，使用方法略有不同，呈現效果也有差異。油性色鉛筆可以厚塗、平塗的方式上色；而水性色鉛筆則需在塗色後，使用水推開呈現效果。關於色鉛筆的使用，除以下的步驟，也可參照 Chapter 1的 P. 16 ～ 21。

1. 用色鉛筆描繪輪廓

2. 上物體的底色

3. 加深盤底陰影的部分

4. 加深餅乾的線條跟陰影

5. 加點水畫在餅乾中央的線條，使色鉛筆的線條暈開。

6. 最後加深陰影的部分和物體輪廓

用水彩塗色

對初學者來説,熟悉色鉛筆、色筆後,可嘗試困難度增加的水彩。畫水彩時必須控制好水量、選好適合的紙張,才能容易達到水彩塗色效果。關於水彩的使用,除以下的步驟,也可參照 Chapter1 的 P.26 ～ 31。

1.用色鉛筆描繪輪廓

2.將一點點的顏料加上大量的水調和,再大面積的上色。

3.加深陰影的部分

4.描繪細節,等細節的水份乾。

5.加深細節的陰影部分

6.水彩快要乾時(顏料的色彩飽和會比開始上色的飽和度低),再補強色彩。

PART 4

上色的範圍

塗色並非一定要完全塗滿，可以依效果選擇畫滿全部、特定重點區域，或者只塗在圖案的外面等。以下是以色鉛筆和色筆做示範。

全面塗色

這是最簡單的塗法，就是以不同顏色，將畫好的圖案全部塗滿。但須注意越靠近
外框部分，更要謹慎地塗色，不過因為手繪的關係就算是塗出外框，也別太要求
自己唷！因為不小心塗出去也會有異想不到的效果。

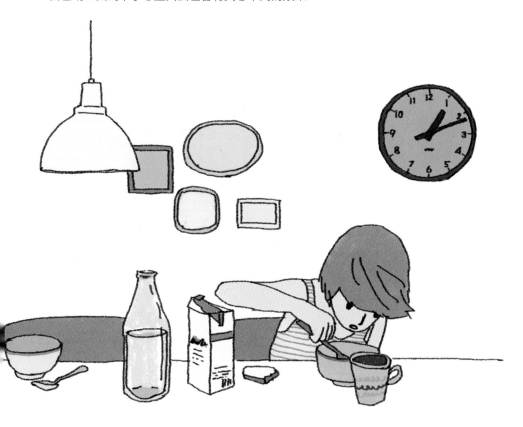

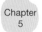

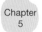 重點塗色

通常如果想特別凸顯某些重點區域時，會用這種方法，只塗某一區塊，可吸引眾人的視線。像粉紅色床飾巾、紅色小板凳、綠色的椅子。這種重點塗色技巧適合運用在海報插圖上，很容易就可以抓住眾人焦點。

局部塗色

上色時不需要全部塗滿,用隨性的線條輕輕畫,大方向的局部塗滿,產生一種隨性的視覺效果,但要注意上色輕重,過重會與外輪廓產生曖昧,容易產生視覺錯亂,整體畫面看起來也會亂亂的不舒適。

暖暖少女風插畫BOOK
——— 從選擇筆類、紙張，到實際畫好各種人
物、美食、生活雜貨、動物小圖案和上色

編著	美好生活實踐小組
繪圖	潘純靈
美術設計	潘純靈
編輯	彭文怡
行銷	洪仔青
企劃統籌	李橘
總編輯	莫少閒
出版者	朱雀文化事業有限公司
地址	台北市基隆路二段13-1號3樓
電話	02-2345-3868
傳真	02-2345-3828
劃撥帳號	19234566朱雀文化事業有限公司
e-mail	redbook@ms26.hinet.net
網址	http://redbook.com.tw
總經銷	成陽出版股份有限公司
ISBN	978-986-6780-86-8
初版一刷	2011.02
定價	280元

出版登記北市業字第1403號

全書圖文未經同意不得轉載和翻印
本書如有缺頁、破損、裝訂錯誤，請寄回本公司更換

國家圖書館出版品預行編目

暖暖少女風插畫BOOK－從選擇筆類、紙
張，到實際畫好各種人物、美食、生活雜
貨、動物小圖案和上色
美好生活實踐小組編著———初版———
台北市：朱雀文化，2011.02
面：公分———（Hands 030）
ISBN　978-986-6780-86-8（平裝）
1.插畫　2.繪畫技法
947.45　　　　　　　　　　100001068

About買書

●朱雀文化圖書在北中南各書店及誠品、金石堂、何嘉仁等連鎖書店均有販售，如欲購買本公司圖書，
建議你直接詢問書店店員。如果書店已售完，請撥本公司經銷商北中南區服務專線洽詢。北區（03）
271-7085、中區（04）2291-4115和南區（07）349-7445。
●●至朱雀文化網站購書（http:// redbook.com.tw），可享折扣。
●●●至郵局劃撥（戶名：朱雀文化事業有限公司，帳號：19234566），
掛號寄書不加郵資，4本以下無折扣，5～9本95折，10本以上9折優惠。
●●●●親自至朱雀文化買書可享9折優惠。